技有所承

郭之道

技有所承 画荷

轩敏华◎主编

李 波◎著

中原出版传媒集团

中原传媒股份公司

河南美术出版社

·郑州·

序言

荷花，又名莲花、芙蕖、水芙蓉、菡萏、水芝、水华等。古时江南以阴历六月廿四日为荷花的生日，荷花因而又有"六月花神"的雅号。《诗经》有云："山有扶苏，隰有荷华"，"彼泽之陂，有蒲与荷"，作为文艺作品中的常见题材，荷花集中了人们关于美好生活的诸多理想。在民俗文化中，人们借助荷花与其他题材之间的组合搭配来寄托朴素的生活愿望。如"连（莲）年有余（鱼）""一路（鹭）连（莲）科""连（莲）生（笙）贵（桂）子"等吉祥图案就是如此。北宋周敦颐在《爱莲说》中更是将荷花与牡丹、菊花做对比，称荷花为花中"君子"，强调了其"出淤泥而不染，濯清涟而不妖""香远益清，亭亭净植"的高贵品格。由于亭亭玉立、清高绝俗的自然形象，荷花还被视为佛教圣洁之美的象征之一。在佛教造像中，佛菩萨常以身登莲座、手执莲花的形象示人，荷花被视作传法的法器，荷花花瓣被描绘成渡人的莲舟，这些都在客观上丰富了荷花的文化内涵。李鱓题荷有"丈六如来踏不翻"的句子，虚谷画荷题"微妙香洁"，皆着眼于荷花在佛教文化当中的象征意义，借题发挥，令人顿生虔敬庄严之感。

荷花是非常入画的题材，荷花花瓣可圈可点，荷梗、荷叶则是线与面的交响，花叶之间又有色彩的冷暖对比。荷花的品种繁多，从颜色上分有红、白、粉、蓝诸般变化，从花瓣结构上看又有复瓣、单瓣的区别。再加上人们主观赋予的人文、宗教、文学等方面的内涵，荷花自身所蕴含的人格象征和精神力量均借助于历代画家的不同表现，发自内心，施诸笔墨，幻化成画家笔下的锦绣文章。

五代黄居寀的《晚荷郭索图》大概是今天所能见到的最早的、以荷花为表现对象的绘画作品之一。但以名气大小而论，它显然还比不上南宋画家吴炳的《出水芙蓉图》，此画现藏于故宫博物院。作品画在团扇上，采用一花一叶的特写式构图，花为主，叶为衬，以细腻清新的笔调刻画出粉红花瓣轻薄娇嫩的质感，整幅画面散发出一派清新脱俗的气质。元代山水画兴起，花鸟画式微，延至明代，受山水画领域"水墨为上"的文人画风之影响，写意花鸟之风蔚然兴起。画荷名家辈出，其最著名者如院体画画家林良、吕纪，文人画家张中、陈道复、徐渭、周之冕、陈洪绶、朱耷、恽寿平、石涛等都留下了大量的荷花佳作。这其中，尤以林良、吕纪寓谨严于豪放的笔墨表现、陈道复的清雅、徐渭的狂放、朱耷的克制、石涛浓郁的生活气息予人极为深刻的印象。徐渭、朱耷和石涛的画风均带有极强的自我宣泄感。与历代画家相比，徐渭的泼墨堪称放肆，他以一种近乎毁天灭地的撕裂感来主导他的画面，真正的大写意荷花画风严格来讲就是由他开启的。同为明宗室的遗民，朱耷和石涛又有所不同。朱耷的笔墨中有一种宣泄与压抑并存的力量，这种情形使他看起来像极了一个很容易陷入纠结的分裂症患者，仿佛一不小心就扯断了那根维系着自我平衡的脆

弱神经。和徐渭、朱耷不同的是，石涛更多展露出他热爱生活的一面。他的笔墨润泽丰厚，虽时有超出町畦的表现，但绝不刺眼，他的作品较少有反抗与呐喊的成分，而他的旧王孙身份似乎并未对自己的精神生活造成多少实质性的伤害。

由"青藤白阳""四僧"等人奠定的文人写意画风在"扬州画派"及"海派"那里得到了不同程度的延续。那一时期的金农、李鱓、李方膺、黄慎、赵之谦、任伯年、吴昌硕、蒲华等人为我们留下了不少画荷的精品。

"海派"以金石入画的风气在很大程度上改变了文人写意的气质特征，吴昌硕堪称开风气之先的关键人物。他的荷花作品以水墨居多，偶尔敷色，强调画面的清气和笔墨的金石趣味，用笔老辣纵横，大笔如椽，所谓"苦铁画气不画形"。他的大写意画风对后世的写意画家影响深远，近现代几位在画荷方面有所突破的大师，如齐白石、潘天寿、李苦禅等都和他的影响密不可分。

齐白石对自然有着超乎常人的真挚感情和细致入微的体察。他说："客论画荷花法，枝干欲直欲挺，花瓣欲紧欲密。余答曰：'此语譬之诗家属对，红必对绿，花必对草，工则工矣，未免小家习气。'"他以鲜艳饱满的洋红写花，以大笔泼墨写荷叶，用枯笔中锋画荷梗，在红花墨叶、枯湿浓淡的对比中形成强烈而鲜明的视觉效果。关于荷花，他还有许多创格，如他的《荷花蝌蚪图》，画了一群蝌蚪聚在荷花倒影边嬉戏，然而倒影不倒，看似不合理，却体现出一种大胆、浪漫的艺术创造。潘天寿把画荷作为他构图变法的一个突破点。他常把作为视觉中心的荷花花头安排在边角的位置，叫"金角银边草肚皮"，在此基础上用题款、钤印来平衡画面，往往能够出奇制胜。他的指画荷花师法清代高其佩，以指代笔，画在厚皮纸上，线条古拙苍茫，得斑驳凝重之美，在历代画荷名家中别具一格。李苦禅画荷受潘天寿影响很深，同样喜欢用方笔，就连画面的大结构也常常是以方形为主导的，他画荷叶，甚至花头都喜欢用双勾填色法。我一直认为，在写意画中大量使用双勾法而又丝毫不破坏写意的感觉，这是李苦禅的一大创造。

历代画荷的名家还有很多，我们就不在此一一介绍了。因为篇幅有限，我们也只能选取其中的部分画家作品进行分析，希望读者能够举一反三。若真的能够有益于读者万一，那么我们的付出也就值得了。

李波于漪斋灯下
2018 年仲夏

扫码看视频

目录

第一章 基础知识

笔

　　画中国画的笔是毛笔，在文房四宝之中，可算是最具民族特色的了，也凝聚着中国人民的智慧。欲善用笔，必须先了解毛笔种类、执笔及运笔方法。

　　毛笔种类因材料之不同而有所区别。鹿毛、狼毫、鼠须、猪毫性硬，用其所制之笔，谓之"硬毫"；羊毫、鸡毛性软，用其所制之笔，谓之"软毫"；软、硬毫合制之笔，谓之"兼毫"。"硬毫"弹力强，吸水少，笔触易显得苍劲有力，勾线或表现硬性物质之质感时多用之。"软毫"吸着水墨多，不易显露笔痕，渲染着色时多用之。"兼毫"因软硬适中，用途较广。各种毛笔，不论笔毫软硬、粗细、大小，其优良者皆应具备"圆""齐""尖""健"四个特点。

　　绘画执笔之法同于书法，以五指执笔法为主。即拇指向外按笔，食指向内压笔，中指钩住笔管，无名指从内向外顶住笔管，小指抵住无名指。执笔要领为指实、掌虚、腕平、五指齐力。笔执稳后，再行运转。作画用笔较之书法用笔更多变化，需腕、肘、肩、身相互配合，方能运转得力。执笔时，手近管端处握笔，

笔之运展面则小；运展面随握管部位上升而加宽。具体握管位置可据作画时需要而随时变动。

　　运笔有中锋、侧锋、藏锋、露锋、逆锋及顺锋之分。用中锋时，笔管垂直而下，使笔心常在点画中行。此种用笔，笔触浑厚有力，多用于勾勒物体之轮廓。侧锋运笔时锋尖侧向笔之一边，用笔可带斜势，或偏卧纸面。因侧锋用笔是用笔毫之侧部，故笔触宽阔，变化较多。

　　作画起笔要肯定、用力，欲下先上、欲右先左，收笔要含蓄沉着。笔势运转需有提按、轻重、快慢、疏密、虚实等变化。运笔需横直挺劲、顿挫自然、曲折有致，避免"板""刻""结"三病。

　　作画行笔之前，必须"胸有成竹"。运笔时要眼、手、心相应，灵活自如。绘画行笔既不能如脱缰野马，收勒不住，又不能缩手缩脚，欲进不进，优柔寡断，为纸墨所困，要"笔周意内""画尽意在"。

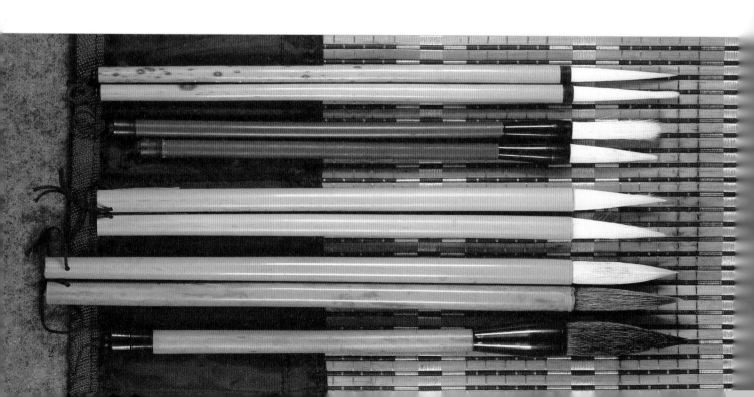

墨

墨之种类有油烟墨、松烟墨、墨膏、宿墨及墨汁等。油烟墨，用桐油烟制成，墨色黑而有泽，深浅均宜，能显出墨色细致之浓淡变化。松烟墨，用松烟制成，墨色暗而无光，多用于画翎毛和人物之乌发，山水画中不宜使用。墨膏，为软膏状之墨，取其少许加水调和，并用墨锭研匀便可使用。宿墨，即研磨存留于砚中隔夜之墨，熟纸、熟绢作画不宜使用，生宣纸作画可用其淡者。浓宿墨易成渣滓难以调和，无渣滓之浓宿墨因其墨色更黑，可作焦墨为画面提神。宿墨须用之得法，用之不当，易污画面。墨汁，应用书画特制墨汁，墨汁中加入少许清水，再用墨锭加磨，调和均匀，则墨色更佳。

国画用墨，除可表现形体之质感外，其本身还具有色彩感。墨中加入清水，便可呈现出不同之墨色，即所谓"以墨取色"。前人曾用"墨分五色"来形容墨色变化之多，即焦墨、重墨、浓墨、淡墨、清墨。

运笔练习，必须与用墨相联。笔墨的浓淡干湿，运笔的提按、轻重、粗细、转折、顿挫、点乩等，均需在实践中摸索，掌握熟练，始能心手相应，出笔自然流利。

表现物象的用墨手法可分为破墨法、积墨法、泼墨法、重墨法和清墨法。

破墨法： 在一种墨色上加另一种墨色叫破墨。有以浓墨破淡墨，有以淡墨破浓墨。

积墨法： 层层加墨，浓淡墨连续渲染之法。用积墨法可使所要表现之物象厚重有趣。

泼墨法： 将墨泼于纸上，顺着墨之自然形象进行涂抹挥扫而成各种图形。后人将落笔大胆、点画淋漓之画法统称泼墨法。此种画法，具有泼辣、惊险、奔泻、磅礴之气势。

重墨法： 笔落纸上，墨色较重。适当地使用重墨法，可使画面显得浑厚有神。

清墨法： 墨色清淡、明丽，有轻快之感。用淡墨渲染，只微见墨痕。

纸

中国画主要用宣纸来画。宣纸是中国画的灵魂所系，纸寿千年，墨韵万变。宣纸，是指以青檀树皮为主要原料，以沙田稻草为主要配料，并主要以手工生产方式生产出来的书画用纸，具有"韧而能润、光而不滑、洁白稠密、纹理纯净、搓折无损、润墨性强"等特点。

平时常见的宣纸、高丽纸、浙江皮纸、云南皮纸、四川夹江皮纸都属皮纸，宣纸又有生宣、熟宣、半熟宣的区别。生宣纸质细而松，水墨写意画多用。生宣经加工煮捶研光后，叫熟宣，如常见的玉版宣即是。熟宣加矾水刷过，便是矾宣。矾宣不渗墨，宜于工笔画。宣纸还有单宣、夹宣之分。国画用纸，一般都是单宣，夹宣厚实，可作巨幅。宣纸凡经加工染色，印花、贴金、涂蜡，便是笺，以杭州产为最佳。现代国画一般不用笺，而明代用笺纸作画则较为普遍。除了宣、笺以外，也有用丝织物为底本作书作画的，最常用的是绢。绢也有生、熟两种，相当于宣纸中的生宣、熟宣。当前市面上出售的大都是熟绢。熟绢上过矾，适合画工笔、小写意。

宣纸的保存方法很重要。一方面，宣纸要防潮。宣纸的原料是檀皮和稻草，如果暴露在空气中，容易吸收空气中的水分，也容易沾染灰尘。方法是用防潮纸包紧，放在书房或房间里比较高的地方，天气晴朗的日子，打开门窗、书橱，让书橱里的宣纸吸收的潮气自然散发。另一方面，宣纸要防虫。宣纸虽然被称为千年寿纸，但也不是绝对的。防虫方面，为了保存得稳妥些，可放一两粒樟脑丸。

砚

砚之起源甚早，大概在殷商初期，砚初见雏形。刚开始时以笔直接蘸石墨写字，后来因为不方便，无法写大字，人类便想到了可先在坚硬东西上研磨成汁，于是就有了砚台。我国的四大名砚，即端砚、歙砚、洮砚、澄泥砚。

端砚产于广东肇庆市东郊的端溪，唐代就极出名，端砚石质细腻、坚实、幼嫩、滋润，扪之若婴儿之肤。

歙砚产于安徽，其特点，据《洞天清禄集》记载："细润如玉，发墨如油，并无声，久用不退锋。或有隐隐白纹成山水、星斗、云月异象。"

洮砚之石材产于甘肃洮州大河深水之底，取之极难。

澄泥砚产于山西绛州，不是石砚，而是用绢袋沉到汾河里，一年后取出，袋里装满细泥沙，用来制砚。

另有鲁砚，产于山东；盘谷砚，产于河南；罗纹砚，产于江西。一般来说，凡石质细密，能保持湿润，磨墨无声，发墨光润的，都是较好的砚台。

色

中国画的颜料分植物颜料和矿物颜料两类。属于植物颜料的有胭脂、花青、藤黄等，属于矿物颜料的有朱砂、赭石、石青、石绿、金、铝粉等。植物颜料色透明，覆盖力弱；矿物颜料质重，着色后往下沉，所以往往反面比正面更鲜艳一些，尤其是单宣生纸。为了防止这种现象，有些人在反面着色，让色沉到正面，或者着色后把画面反过来放，或在着色处先打一层淡的底子。如着朱砂，先打一层洋红或胭脂的底子；着石青，先打一层花青的底子；着石绿，先打一层汁绿的底子。这是因为底色有胶，再着矿物颜料就不会沉到反面去了。现在许多画家喜欢用从日本传回来的"岩彩"，其实岩彩是属于矿物颜料类。植物颜料有的会腐蚀宣纸，使纸发黄、变脆，如藤黄；有的颜色易褪，尤其是花青，如我们看到的明代或清中期以前的画，花青部分已经很浅或已接近无色。而矿物颜色基本不会褪色，古迹中的那些朱砂仍很鲜艳呢！但有些受潮后会变色，如铅粉，受潮后会变成灰黑色。

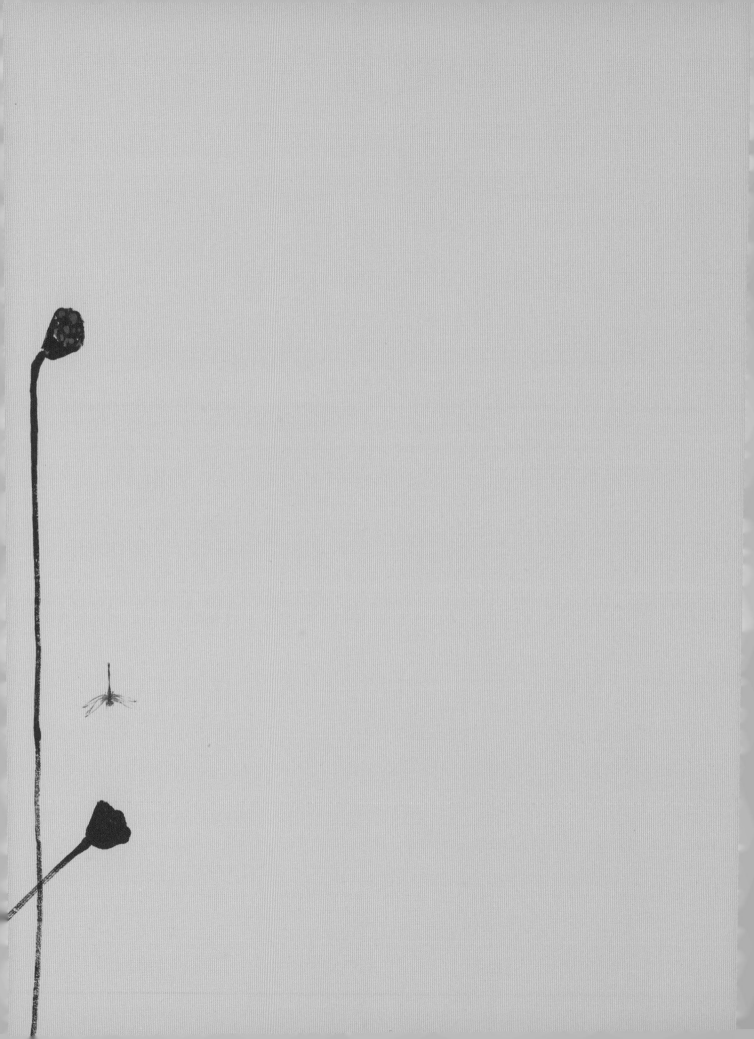

第二章　局部解析

一、花

花头起手式

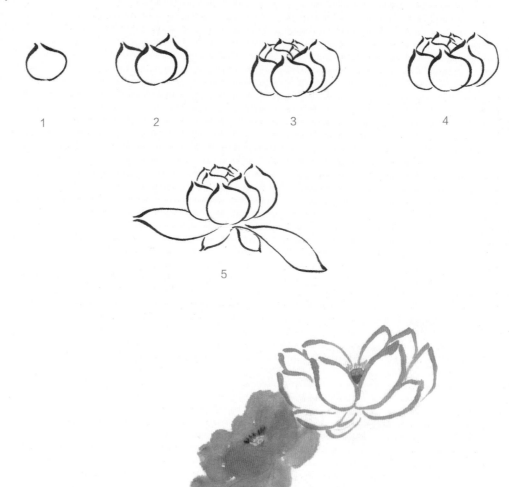

1 2 3 4

5

花头画法两种（勾线、没骨）

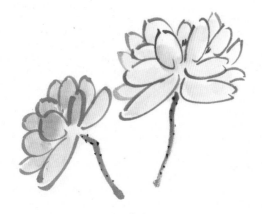

花头勾线染色画法

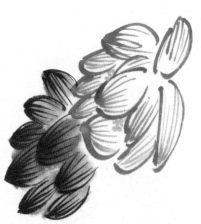

花头勾筋画法

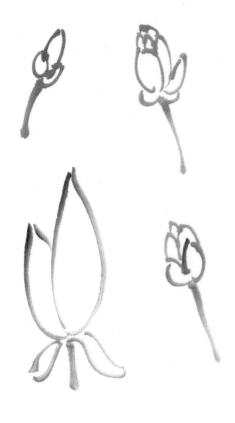

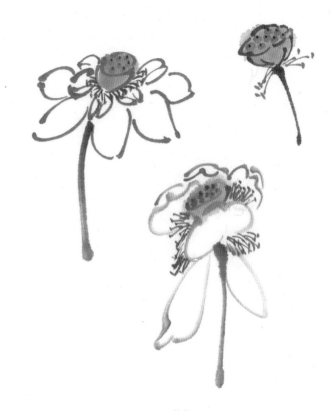

花苞、残花

莲蓬

二、茎叶

荷叶半展

正面

侧面

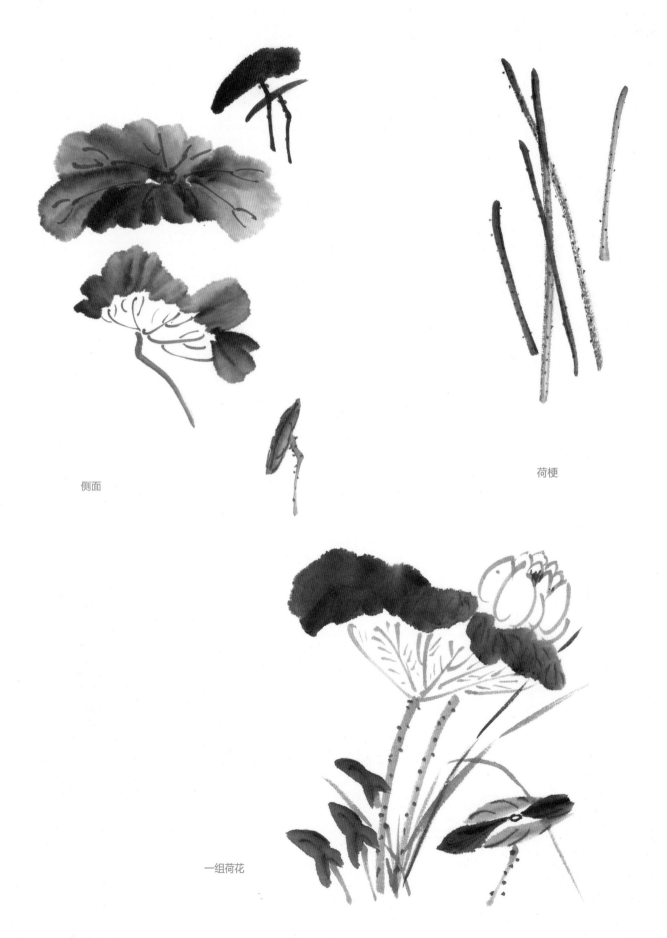

侧面

荷梗

一组荷花

三、配景

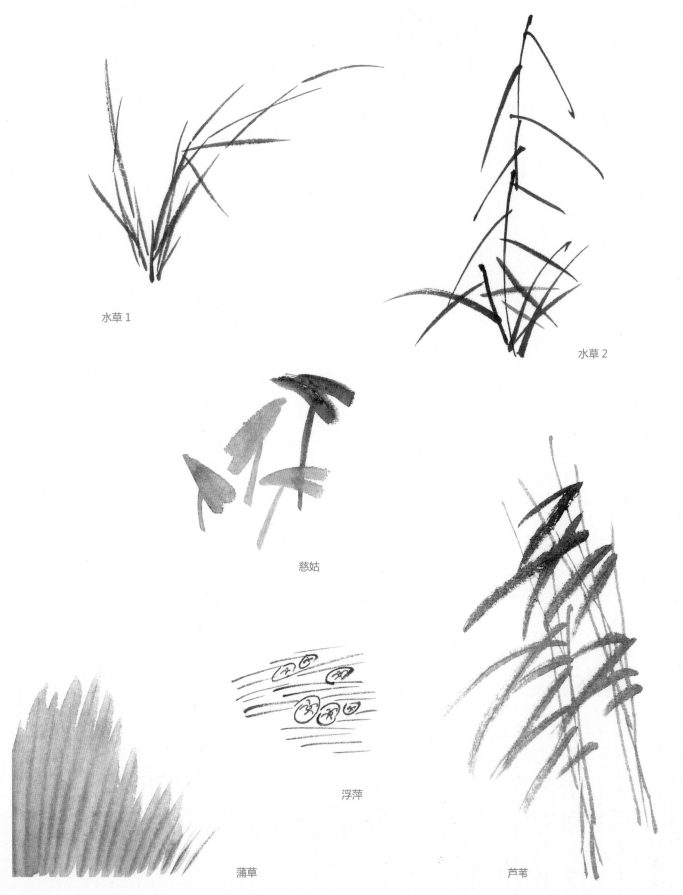

水草1

水草2

慈姑

浮萍

蒲草

芦苇

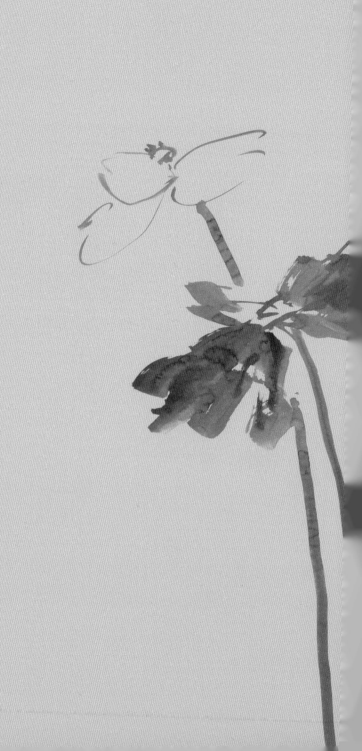

第三章 名作临摹

作品一：临朱耷《白荷图》

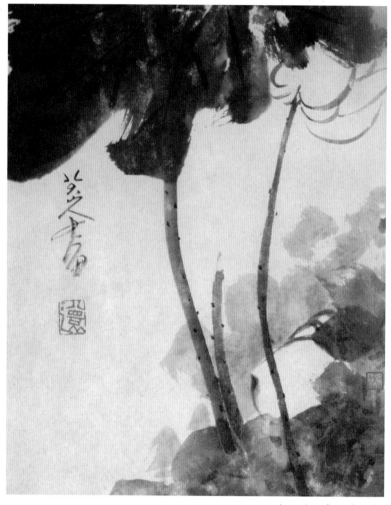

<div align="right">朱　耷《白荷图》</div>

作品介绍：

　　此画为册页小品，主体荷叶由画外顶端生发，画外有画。半藏于荷叶右下角的荷花以淡墨双勾，用笔若紧若松，中锋、侧锋并用，花瓣皆不圈死，气口充盈，写出了荷花高雅绝俗的逸气和清气。荷梗用笔看似不着力，弹性十足，墨色变化自然而微妙。下方淡墨荷叶随意点去，用笔于不经意间独具匠心，将隐藏于叶间的白花映衬出来，如皓月当空，皎洁可人。

1 | 2
3

1. 用大笔羊毫调淡墨至笔根，笔尖蘸重墨稍加调和，按叶脉走向泼墨写荷叶，要一笔到位，用笔肯定。

2. 用长锋羊毫调淡墨写花，用笔须活，中锋、侧锋并用，顺势自上而下用中锋以略浓的墨写荷梗。

3. 写左侧两枝荷梗，注意荷梗的布局和疏密关系，顺势点小刺，注意不可过于均匀。

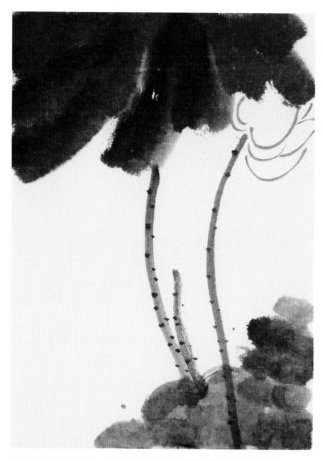

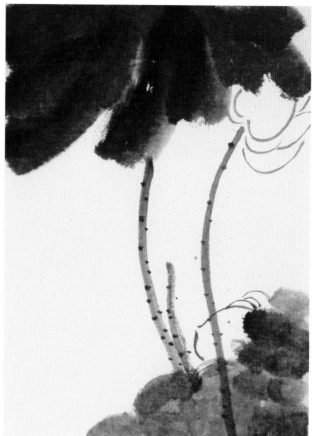

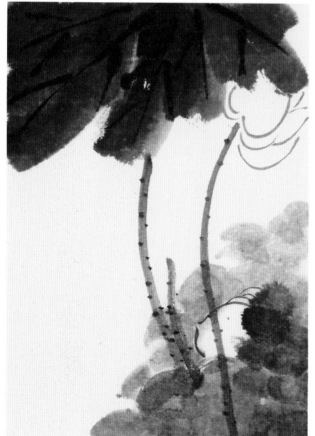

4. 用大笔羊毫蘸水分较多的淡墨画右下角前面一层荷叶，使用点戳法。

5. 用长锋羊毫勾勒隐藏在荷梗和下方荷叶背后的花瓣。

6. 用大笔羊毫蘸清墨画荷花后面一层荷叶，把掩藏于荷叶间的花瓣衬托出来。最后趁湿用羊毫中锋勾勒上方荷叶的叶脉，注意用笔需松动。

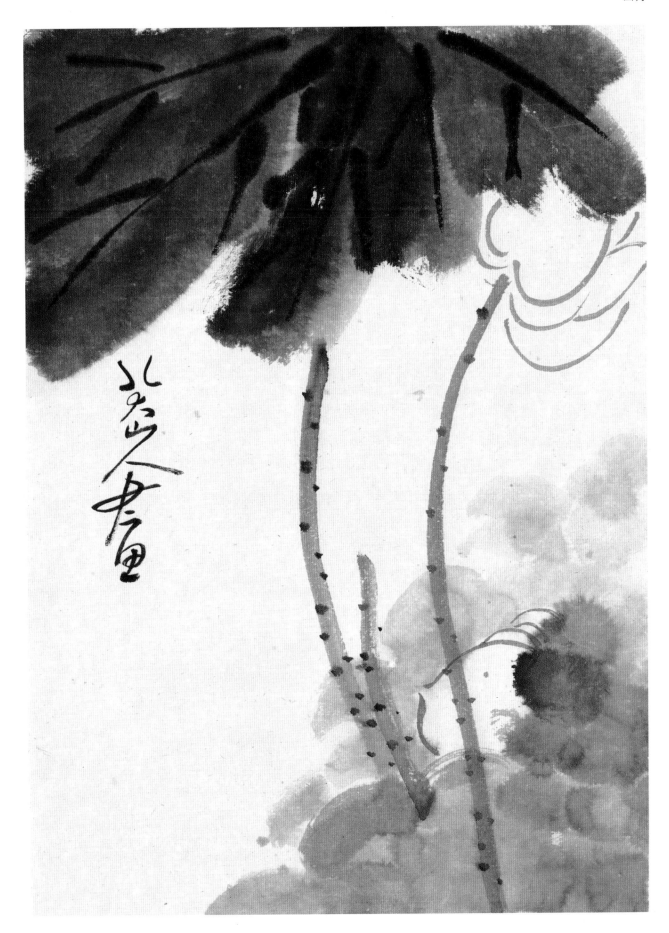

作品二：临吴昌硕《红荷图》

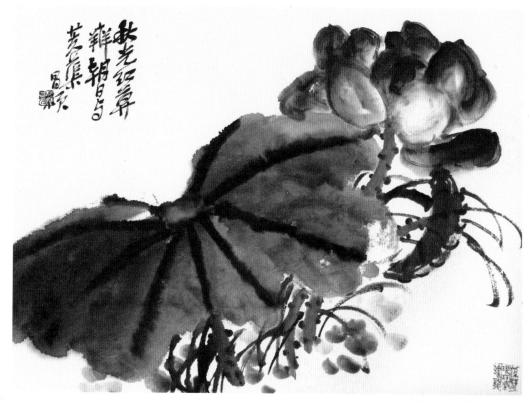

<div align="right">吴昌硕 《红荷图》</div>

作品介绍：

　　这幅吴昌硕的《红荷图》以颜色为主，用汁绿色画荷叶，苍茫凝重；以篆书笔意写荷梗、花头和叶脉；用行草笔意补水草，用笔铿锵有力，墨色淋漓，浑厚华滋，用色沉着而热烈。花叶厚重鲜美，荷梗和小荷叶茁壮而娇嫩。

1
2
3

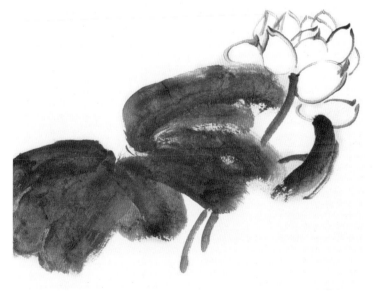

1. 用大笔羊毫调藤黄、花青，笔尖蘸墨稍加调和画荷叶，注意外侧边沿不可太规则，用笔需重。

2. 用羊毫调中墨，以中锋为主勾花头，注意聚散关系。

3. 以藤黄为主调赭石，略微加花青，用中锋篆书笔法画荷梗，以赭石为主画嫩荷叶。

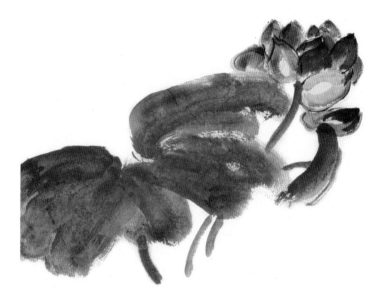

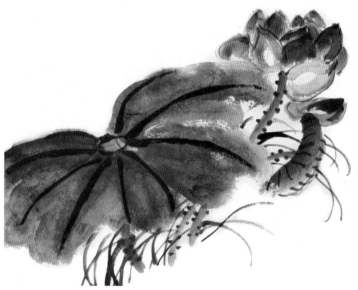

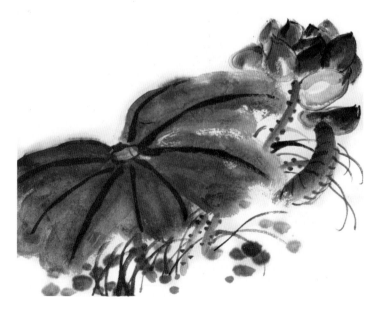

4
5
6

4. 用曙红调胭脂染花头，要有用笔，注意浓淡变化，再顺势画荷叶下方的荷梗。

5. 用重墨勾荷叶的叶脉，以行草笔法写荷叶下方的水草，注意疏密和交错关系，之后顺势点小刺。

6. 用淡墨点下方的墨点，注意聚散关系。

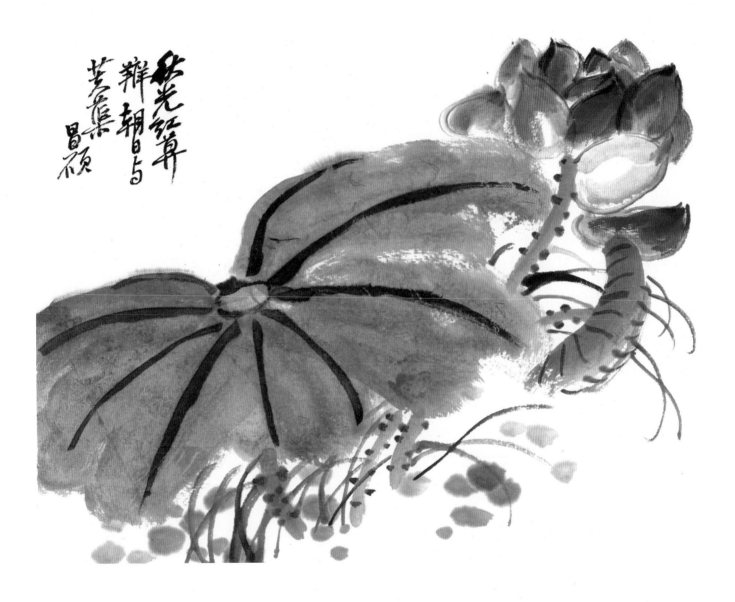

作品三：临齐白石《荷花翠鸟图》

扫码看视频

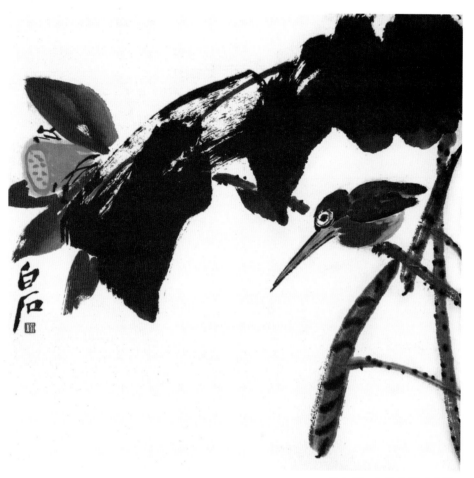

齐白石 《荷花翠鸟图》

作品介绍：

 齐白石开红花墨叶一派，将质朴的民间审美意趣植入传统文人画中，生机勃发。此幅小品以小见大，画面布白大开大合，取势险峻。荷叶和荷梗的穿插独具匠心，以书入画，笔笔写出。作者用大笔重墨画荷叶，用洋红画花头，对比强烈，墨色层次分明。

1. 以花青调墨画翠鸟的头、背和翅膀，用胭脂画腹部。

2. 用大笔浓墨画荷叶，注意笔触和荷叶的宽窄、长短变化。

3. 用藤黄调赭石画花头中间的莲蓬，注意花头与荷梗、翠鸟之间的位置。

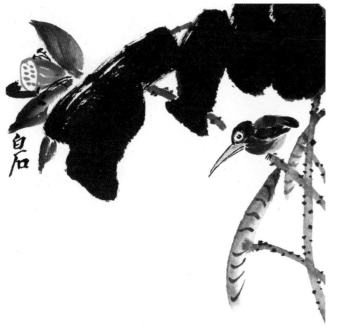

4. 用曙红调胭脂画花瓣，注意用笔，不可平涂，同时注意花瓣前后和正侧的变化。

5. 用稍淡的墨画荷梗和小荷叶，用笔用墨需活。

6. 用浓墨勾花蕊，用稍淡的墨勾小荷叶的叶脉，同时点出荷梗上的小刺。

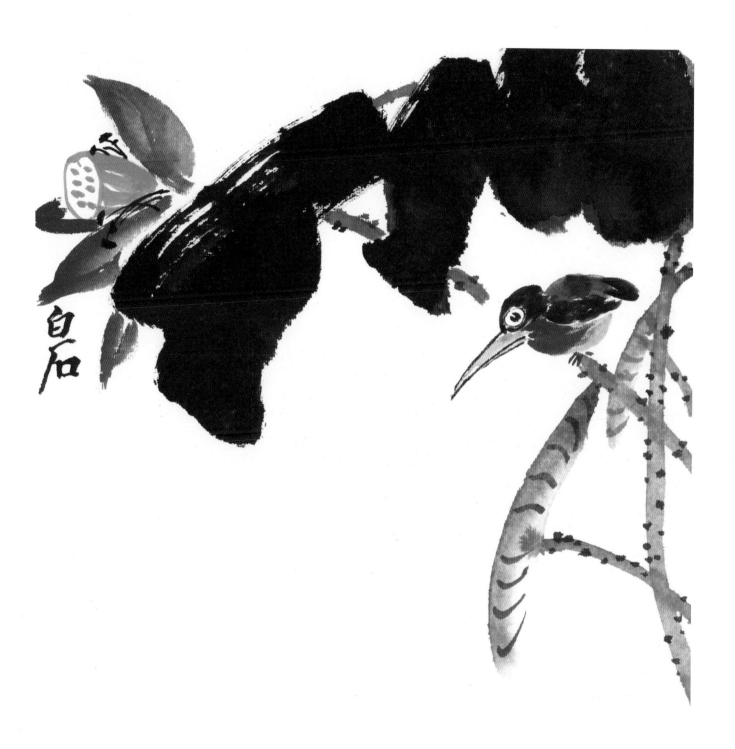

作品四：临潘天寿《朝霞图》

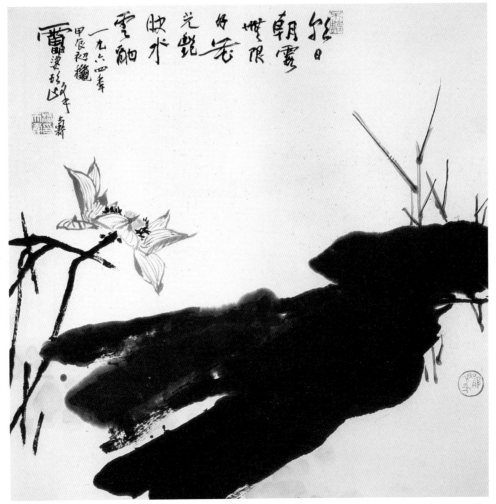

潘天寿 《朝霞图》

作品介绍：

　　潘天寿画荷用大笔泼墨画叶，用笔泼辣。用深红色双勾写花，用浅色勾花瓣脉络，花瓣正侧、聚散变化丰富。用篆书笔法画荷梗，用笔挺拔，如长枪大戟，高标独立。荷梗组合精妙，配景水草穿插有致，构图险峻奇崛，具有摄人心魄的力量感和结构感。

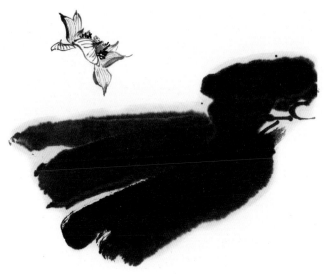

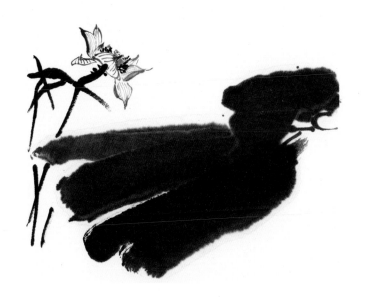

1. 用大笔羊毫饱含水分调淡墨，将笔尖再蘸浓墨略微勾勒叶脉，顺着叶脉的走向以侧锋铺毫画大荷叶，注意墨色的浓淡变化。

2. 以曙红调胭脂画花头，注意花头的聚散、疏密、向背关系，用笔要有虚实。用藤黄画莲蓬，以重墨画花蕊。

3. 用焦墨中锋自上而下画荷梗，顺势画旁边相交错的慈姑，注意疏密关系和交错的角度，再顺势点刺。

$\dfrac{4}{5}$

4. 用花青调淡墨画芦苇，注意疏密和角度，用笔要轻盈。

5. 用淡花青调藤黄加淡墨点浮萍，渲染荷塘气氛，最后用重墨勾芦苇的叶脉。

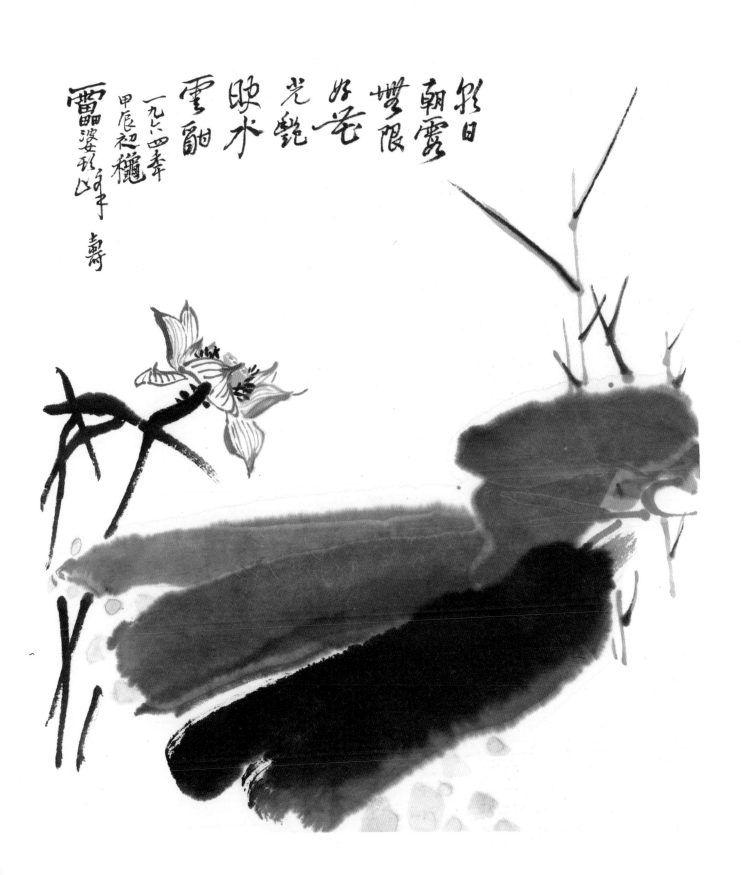

作品五：临陈半丁《荷花》

陈半丁 《荷花》

作品介绍：

　　陈半丁，即陈年，画家。浙江山阴（今绍兴）人。家境贫寒，自幼学习诗文书画。拜吴昌硕为师。40岁后到北京，初就职于北京图书馆，后任教于北平艺术专科学校。其作品用笔浑厚而不粗犷，色泽明快却清雅敦厚，两者相得益彰。这幅《荷花》是他的代表作。

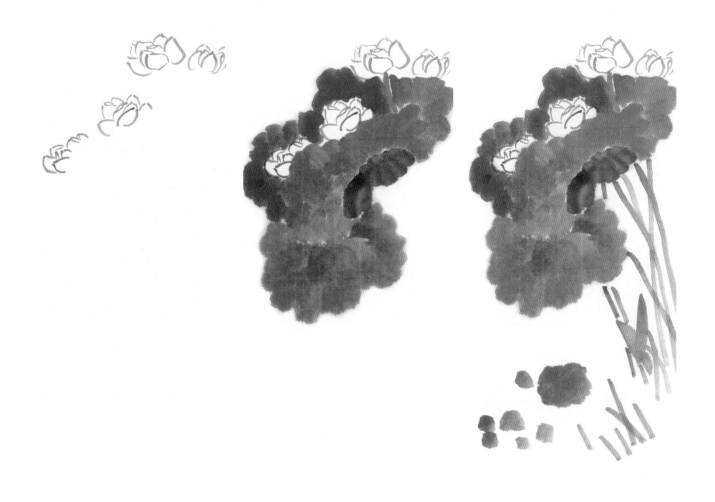

1 | 2 | 3

1. 用淡墨勾荷花，线条浑厚但不死板，勾瓣取顺势，笔势笔意要活泼，转折顿挫要有力。注意花瓣之间的掩映变化，先画最前面的花瓣，再依次向后推，要有条不紊。

2. 调色画荷叶。荷叶有绿色、赭色、墨色。注意荷叶正反面颜色的变化，不要涂抹，要有笔触，色泽浑厚饱满。

3. 勾荷梗，画出嫩叶、浮萍等。理清荷梗的穿插关系，荷梗要圆劲有力。

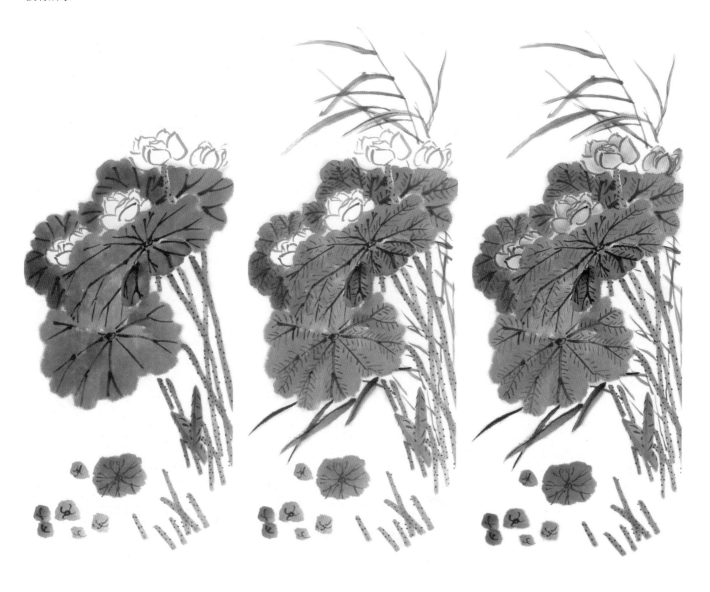

4 | 5 | 6

4. 趁半干时，勾荷叶的大筋，使线面之间能够自然地融合。勾筋要有气势，用笔要活，看准来龙去脉再下笔，不能唯唯诺诺。

5. 勾细筋，添画水草。水草要根据整个画面的大势用稍大的笔转折顿挫写出，带出凉风习习的感觉。

6. 用淡淡的曙红从花瓣根部向瓣尖分染颜色，用笔要轻快，不要迟疑，以免颜色浸渗开来。最后用朱磦点蕊，完成题字。

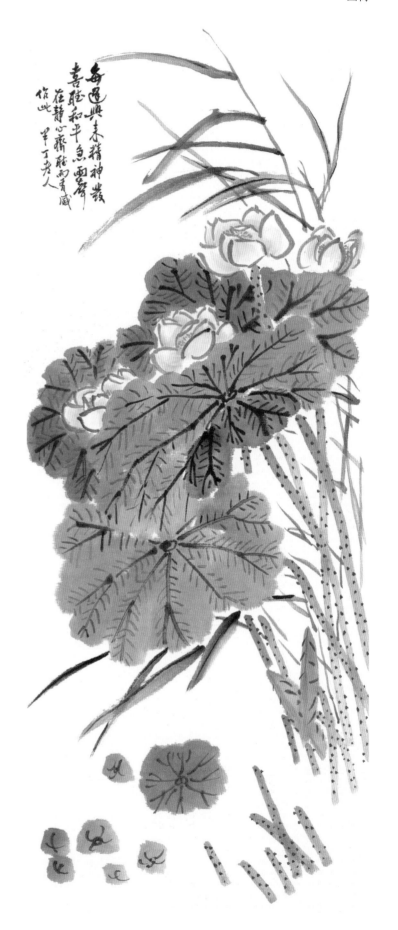

作品六：临高凤翰《花卉图册之三》

扫码看视频

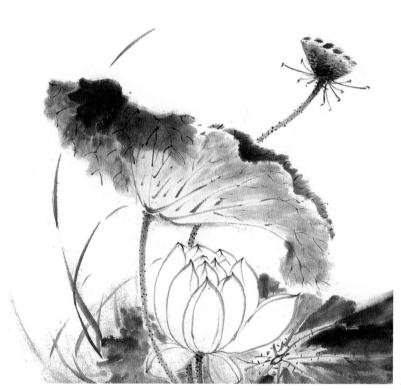

高凤翰 《花卉图册之三》

作品介绍：

　　高凤翰，扬州八怪之一。清代画家、书法家、篆刻家。又名翰，字西园，号南村，晚号南阜老人。晚年因痛风右手不能作书画，改用左手，又号尚左生。这幅册页用笔细秀，色彩淡雅，墨色清润，颇有陈淳的风范。

```
1
2
3
```

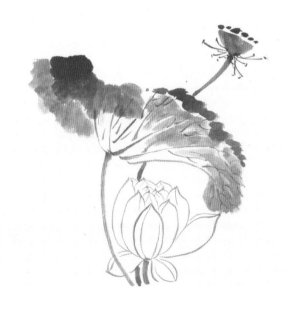

1. 用硬毫淡墨勾花头，用线要劲挺爽利。勾完花头后，顺势画出荷梗。

2. 先勾叶子的大筋、荷梗。待叶筋干后用浓淡墨分出前后层次。墨色边缘相交处要注意避让，勿混作一团。待墨色干后再勾细筋。

3. 点画莲蓬，用细笔勾蕊，蕊丝要细而韧。

4
—
5
—
6

4. 画花下面的荷叶。先勾出叶筋，再用浓淡墨点叶。墨色要活，要有笔触。

5. 勾水草，根据画面大势使水草呈自下而上的翻卷状运动态势，水草不必一笔到底，要有断续，有衔接。

6. 收拾细节。用略干的横点点出莲蓬的质感，补足叶子上的细筋，点出荷梗上的毛刺。待干后再用淡淡的花青与赭石分染冷暖色，衬染花、叶的层次等。

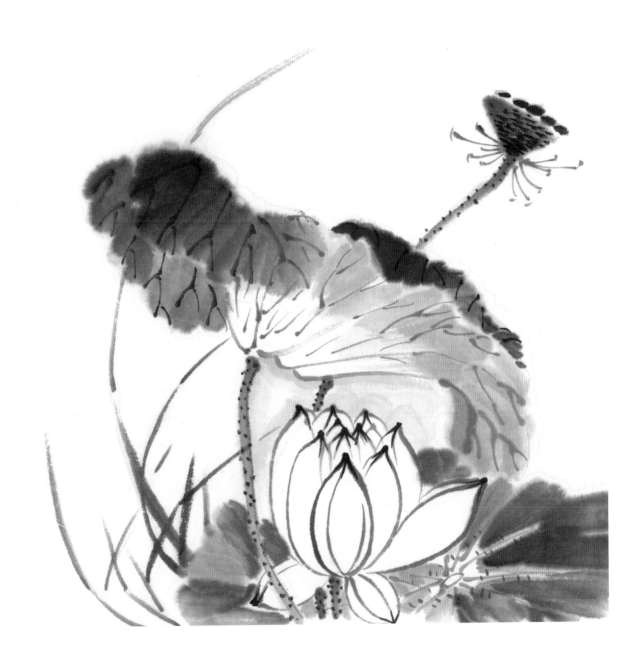

作品七：临王雪涛《晴绿可栖》

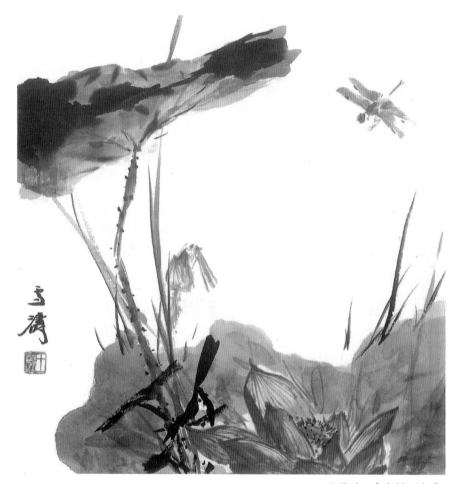

王雪涛 《晴绿可栖》

作品介绍：

　　王雪涛，河北成安人，原名庭钧，字晓封，号迟园，中国现代著名小写意花鸟画家。受教于陈师曾、萧谦中、汤定之、王梦白等诸位前辈，尤受王梦白影响最大。1924 年拜齐白石为师，奉师命改名雪涛。这幅荷花笔调清新，用笔活泼，墨色交融，酣畅淋漓，是他的代表作。

1
2
3

1. 淡墨勾花。用笔时要方圆并，线条劲挺，笔与笔之间的衔接处不能堵死，要留出透气的地方。

2. 画嫩荷叶和挺起的荷叶。用浓淡墨分出层次。画水草时用花青调墨顺势撇出，用笔要干脆利落。

3. 画最后面的一片荷叶，用花青、藤黄、赭石调墨分出荷叶固有色的变化。傅色仍要有笔触，根据荷叶的结构决定用笔的方向。

4
5
6

4. 用劲挺的硬毫笔勾出筋、水草，使用草书的手法，笔笔飞动，似断还连，一气呵成。

5. 用硬毫小笔蘸曙红重色勾荷花的花筋，仍用草书的手法，筋脉不断，有虚有实，意到便可。荷花花苞要先用淡曙红点，再用重色勾。用草绿色写虫，朱磦点蜻蜓的头、身、尾，再加少许墨画翅膀，之后用朱磦勾足。

6. 用淡墨勾出蜻蜓的头、身、尾、翅等处的结构、花纹，完成画面。

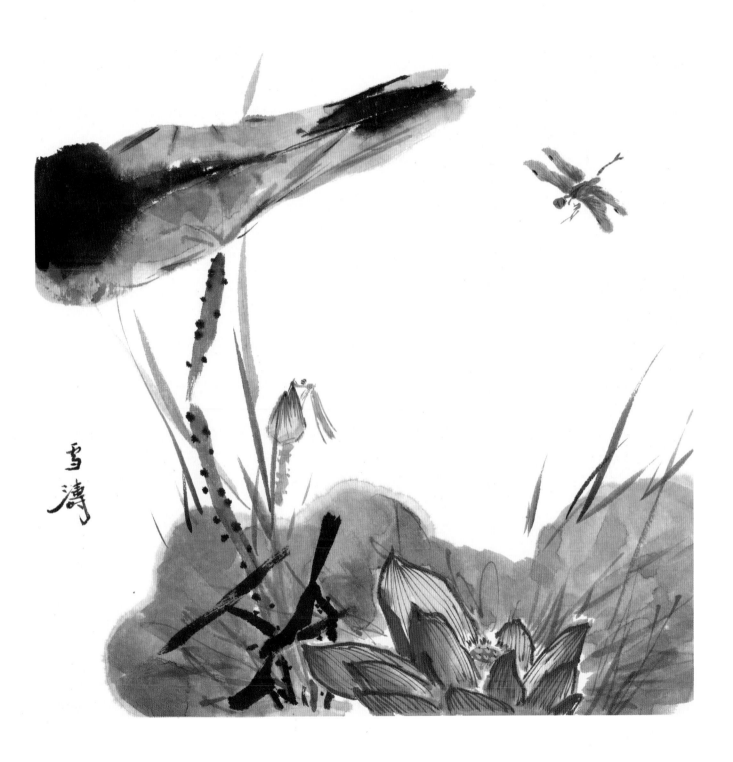

第四章 创作欣赏

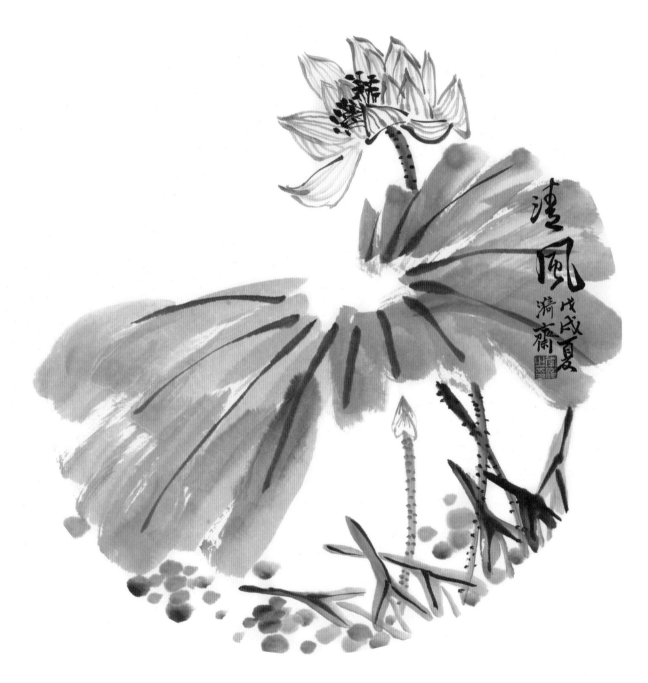

李 波 《清风》

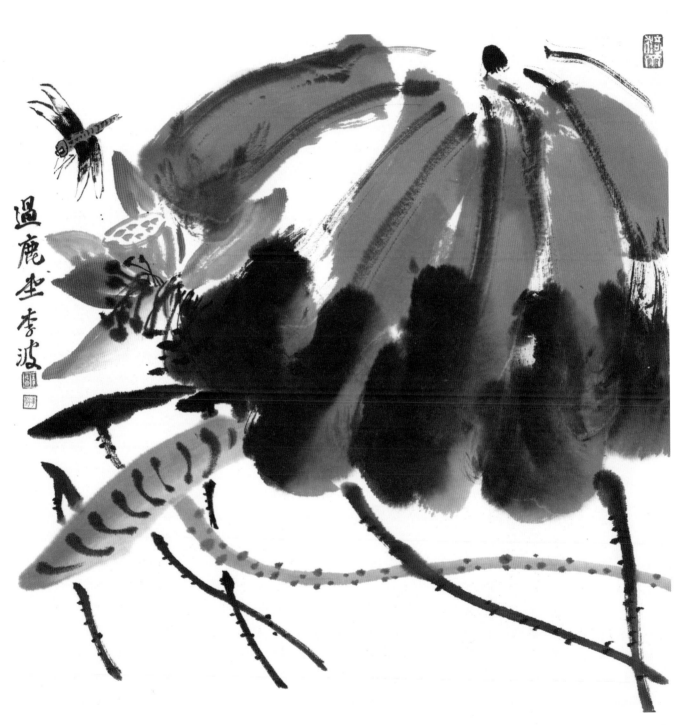

李 波 《薰风》

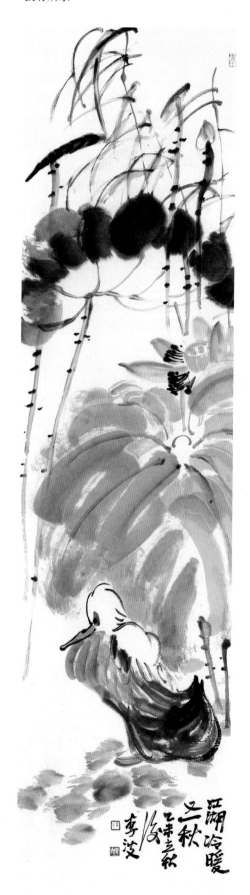

李 波 《江湖冷暖》

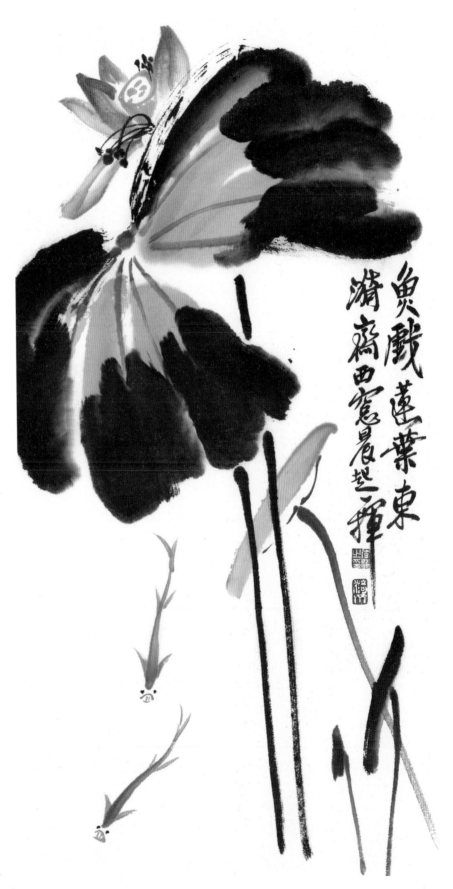

李　波　《鱼戏图》

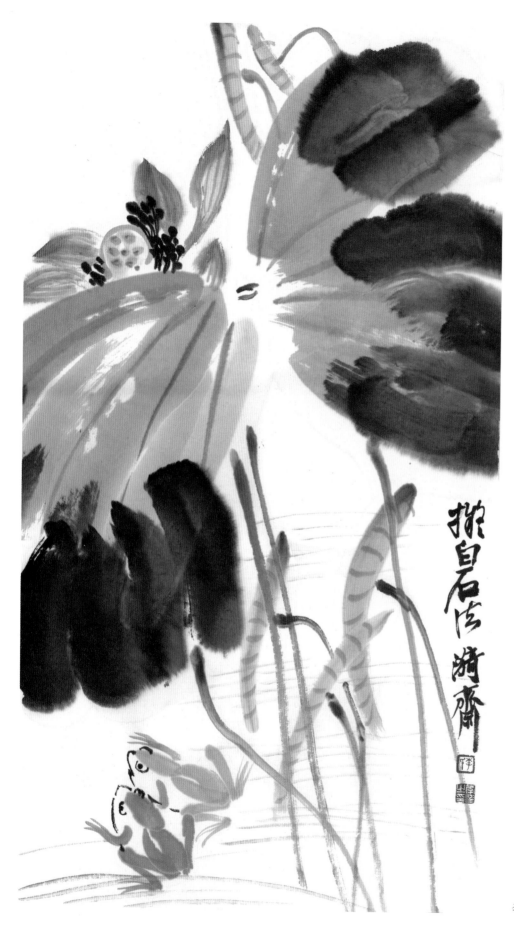

李 波 《荷趣》

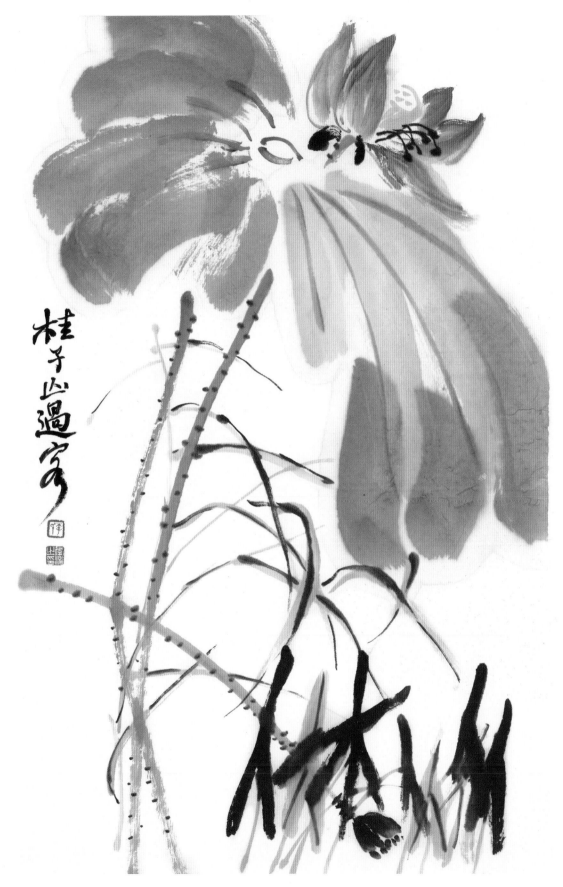

李　波 《秋荷花》

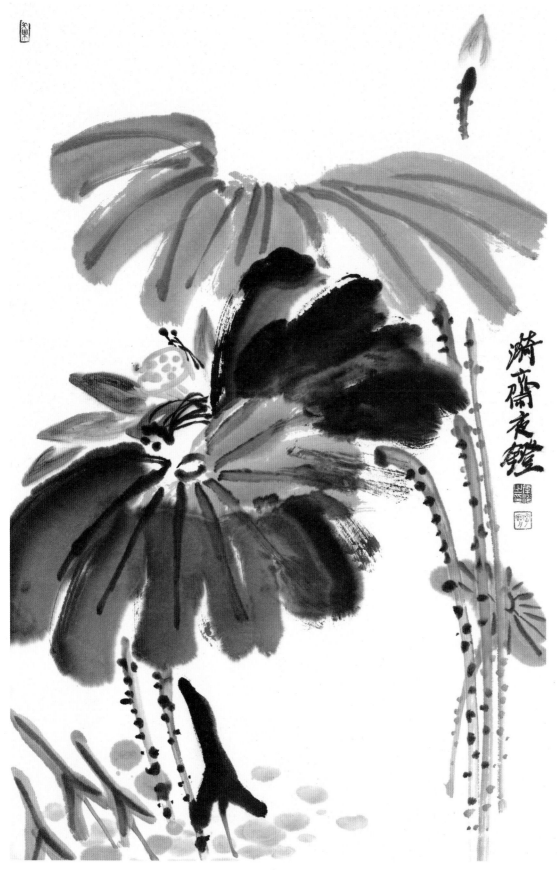

李　波 《晨露》

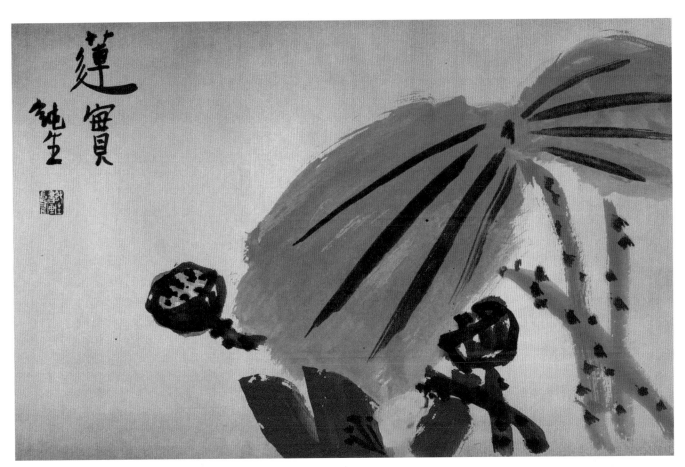

轩敏华 《莲实》

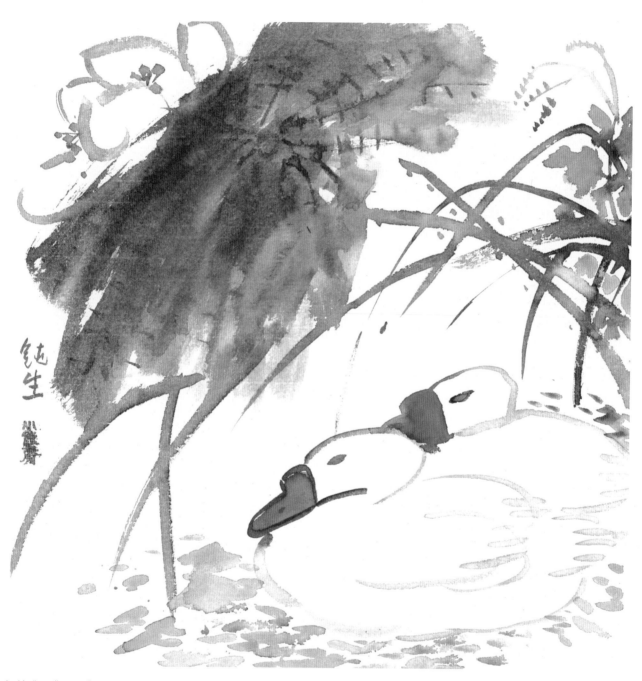

轩敏华 《听雨》

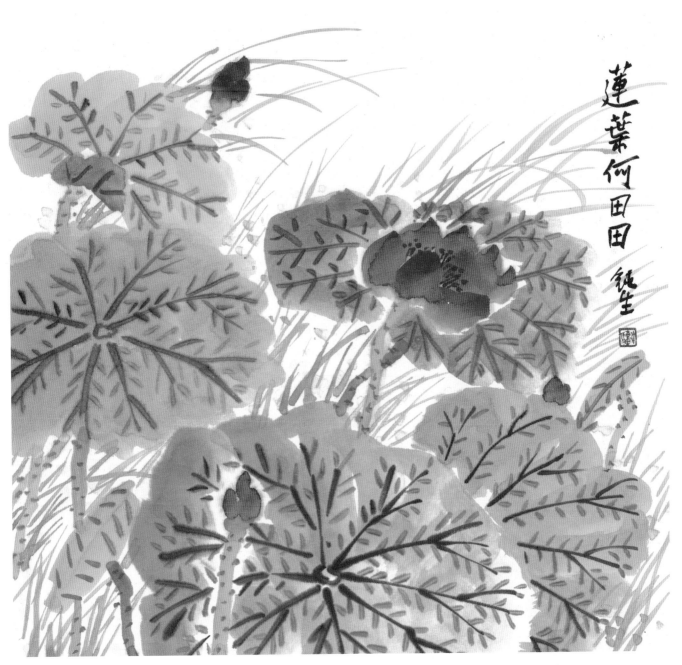

蓮葉何田田 钝生

轩敏华 《莲叶何田田》

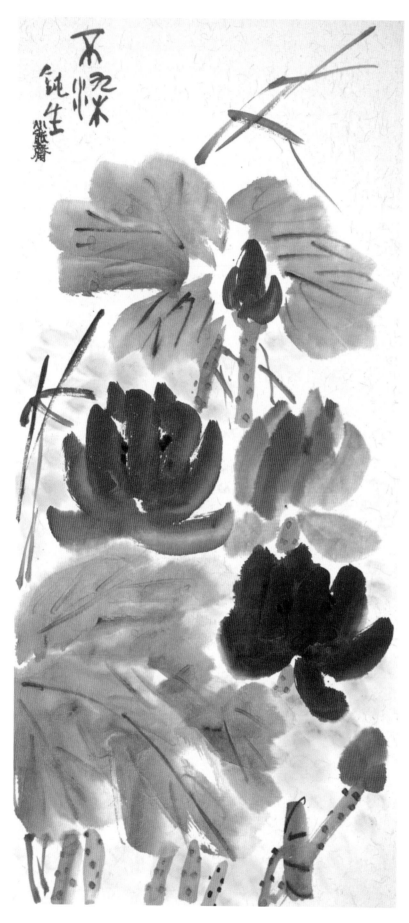

轩敏华 《不染》

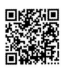

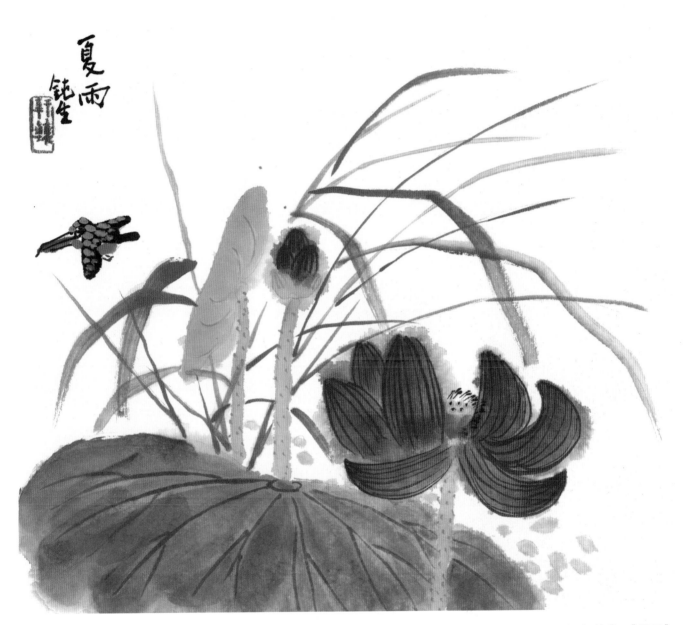

轩敏华 《夏雨》

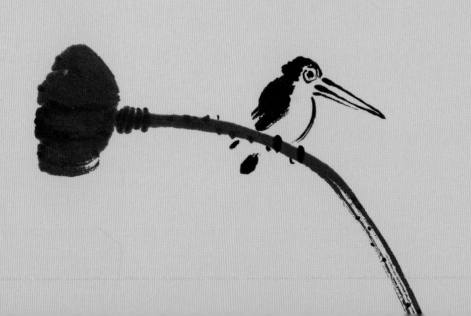

第五章　历代名作

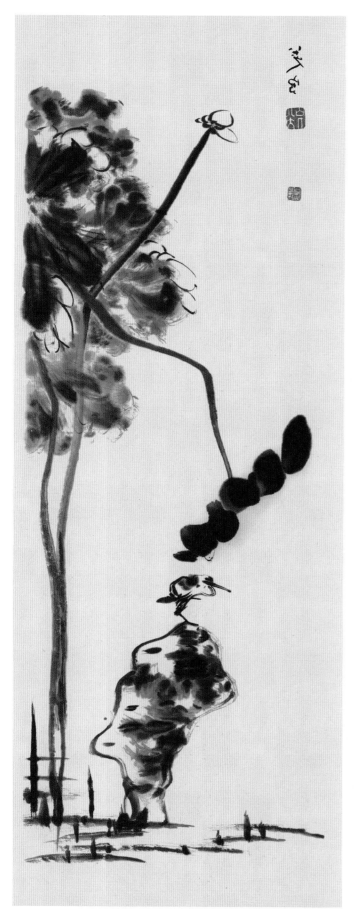

朱　耷　《荷花小鸟图》

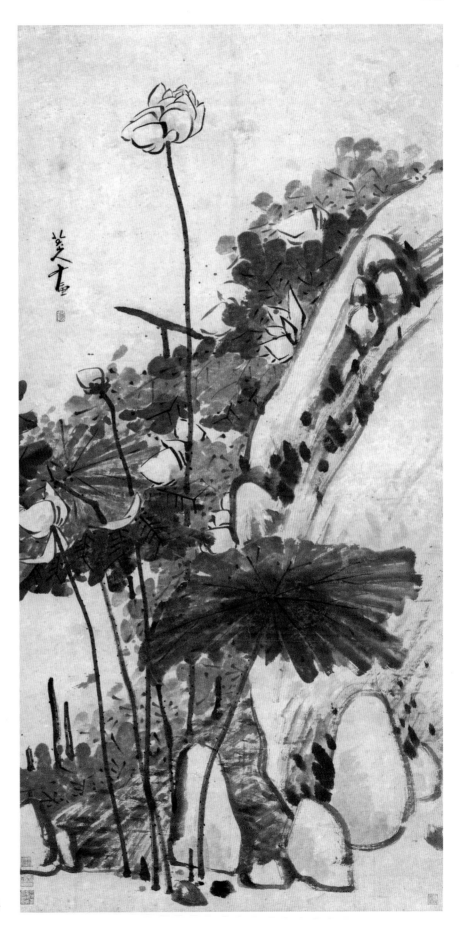

朱　耷　《墨荷图》

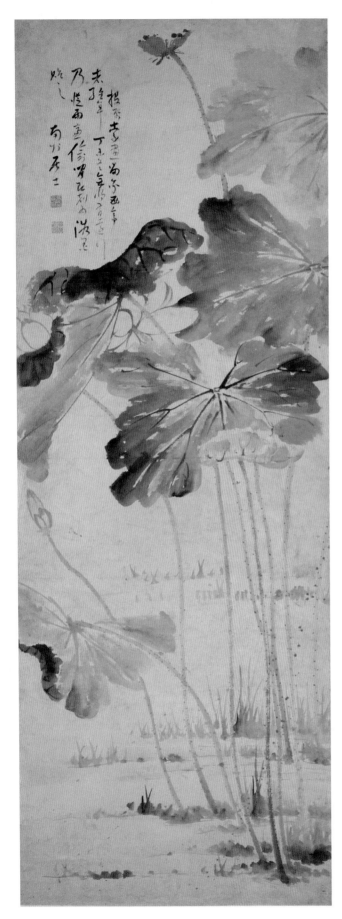

高凤翰 《荷花图》

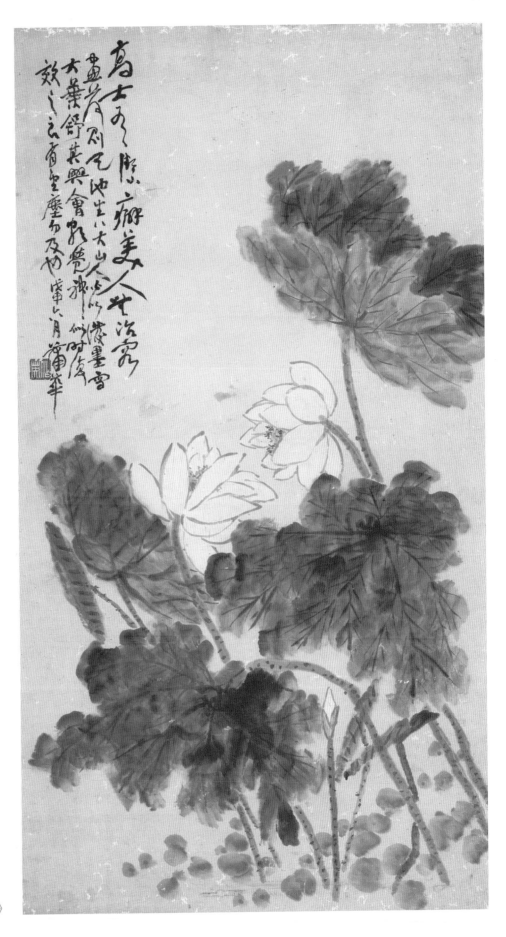

蒲　华　《荷花图》

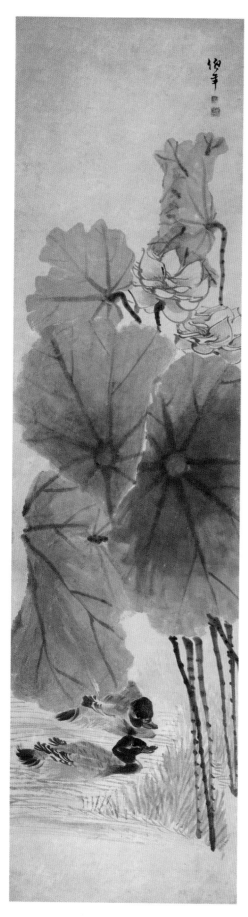

任伯年 《荷花鸳鸯》

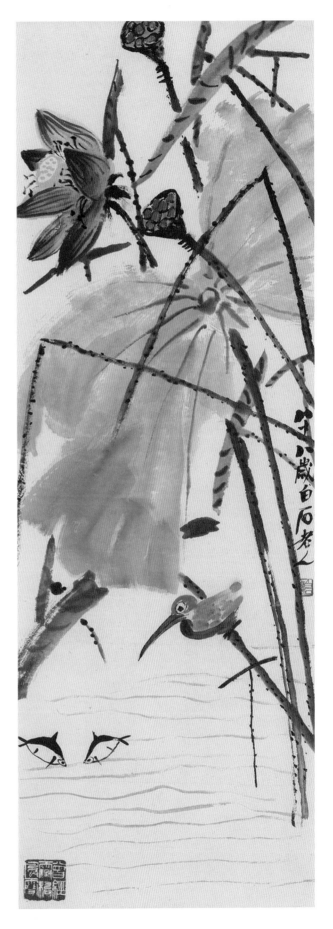

齐白石 《荷花翠鸟》

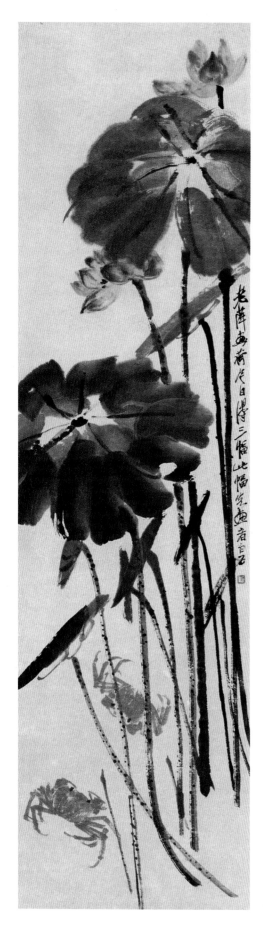

齐白石 《荷花螃蟹》

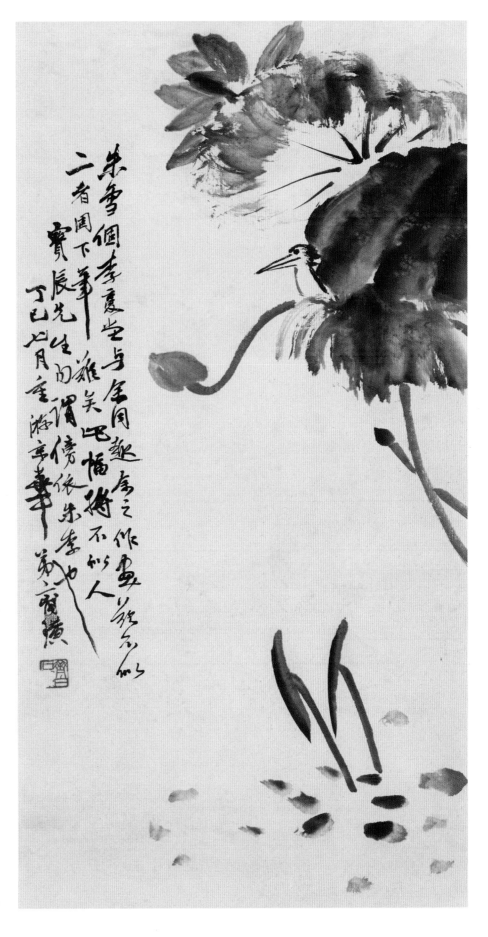

齐白石 《荷鸟图》

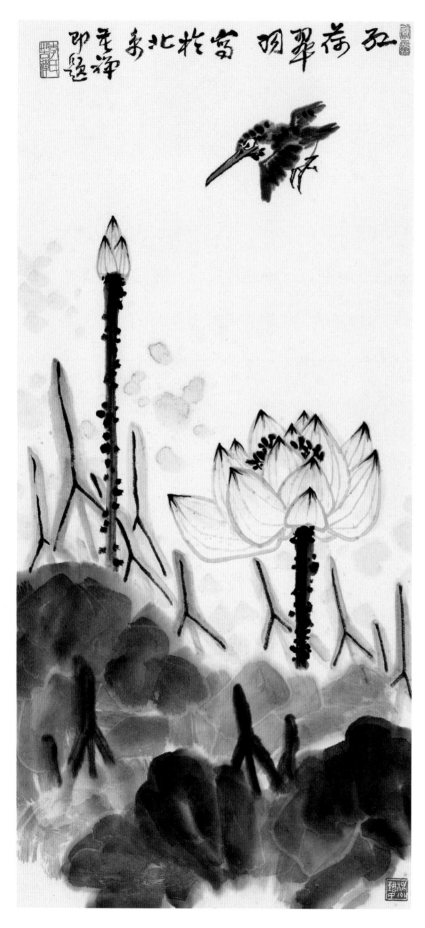

李苦禅 《红荷翠羽》

齐白石 《半亩方塘》

第六章　题款诗句

1.彼泽之陂，有蒲与荷。有美一人，伤如之何？寤寐无为，涕泗滂沱。

——先秦 《诗经·陈风·泽陂》

2.碧玉小家女，来嫁汝南王。莲花乱脸色，荷叶杂衣香。因持荐君子，愿袭芙蓉裳。

——南朝梁 萧绎《采莲曲》

3.锦带杂花钿，罗衣垂绿川。问子今何去，出采江南莲。辽西三千里，欲寄无因缘。愿君早旋返，及此荷花鲜。

——南朝梁 吴均《采莲曲》

4.江南莲花开，红花覆碧水。色同心复同，藕异心无异。

——南朝梁 萧衍《夏歌四首·其一》

5.春初北岸涧，夏月南湖通。卷荷舒欲倚，芙蓉生即红。楫小宜回径，船轻好入丛。钗光逐影乱，衣香随逆风。江南少许地，年年情不穷。

——南朝梁 刘缓《江南可采莲》

6.金桨木兰船，戏采江南莲。莲香隔浦渡，荷叶满江鲜。房垂易入手，柄曲自临盘。露花时湿钏，风茎乍拂钿。

——南朝梁 刘孝威《采莲曲》

7.荡舟无数伴，解缆自相催。汗粉无庸拭，风裙随意开。棹移浮荇乱，船进倚荷来。藕丝牵作缕，莲叶捧成杯。

——隋 殷英童《采莲曲》

8.涉江玩秋水，爱此红蕖鲜。攀荷弄其珠，荡漾不成圆。佳人彩云里，欲赠隔远天。相思无因见，怅望凉风前。

——唐 李白《折荷有赠》

9.东林北塘水，湛湛见底清。中生白芙蓉，菡萏三百茎。白日发光彩，清飙散芳馨。泄香银囊破，泻露玉盘倾。我渐尘垢眼，见此琼瑶英。乃知红莲花，虚得清净名。夏萼敷未歇，秋房结才成。夜深众僧寝，独起绕池行。欲收一颗子，寄向长安城。但恐出山去，人间种不生。

——唐 白居易《东林寺白莲》

10.污沟贮浊水，水上叶田田。我来一长叹，知是东溪莲。下有青泥污，馨香无复全。上有红尘扑，颜色不得鲜。物性犹如此，人事亦宜然。托根非其所，不如遭弃捐。昔在溪中日，花叶媚清涟。今来不得地，憔悴府门前。

——唐 白居易《京兆府新栽莲》

11.若耶溪傍采莲女，笑隔荷花共人语。日照新妆水底明，风飘香袂空中举。

——唐 李白《采莲曲》（节选）

12.沙上草阁柳新暗，城边野池莲欲红。

——唐 杜甫《暮春》（节选）

13.荷叶罗裙一色裁，芙蓉向脸两边开。乱入池中看不见，闻歌始觉有人来。

——唐 王昌龄《采莲曲二首·其一》

14. 微风和众草，大叶长圆阴。晴露珠共合，夕阳花映深。从来不着水，清净本因心。

　　——唐 李颀《粲公院各赋一物得初荷》

15. 白露凋花花不残，凉风吹叶叶初干。无人解爱萧条境，更绕衰丛一匝看。

　　——唐 白居易《衰荷》

16. 菡萏新花晓并开，浓妆美笑面相偎。西方采画迦陵鸟，早晚双飞池上来。

　　——唐 刘商《咏双开莲花》

17. 绿塘摇滟接星津，轧轧兰桡入白㵎。应为洛神波上袜，至今莲蕊有香尘。

　　——唐 温庭筠《莲花》

18. 池面风来波潋潋，波间露下叶田田。谁于水上张青盖，罩却红妆唱采莲。

　　——宋 欧阳修《荷叶》

19. 四面垂杨十里荷。问云何处最花多。画楼南畔夕阳和。

天气乍凉人寂寞，光阴须得酒消磨。且来花里听笙歌。

　　——宋 苏轼《浣溪沙·荷花》

20. 全红开似镜，半绿卷如杯。谁为回风力，清香满面来。

　　——宋 文同《咏莲》

21. 毕竟西湖六月中，风光不与四时同。接天莲叶无穷碧，映日荷花别样红。

　　——宋 杨万里《晓出净慈寺送林子方二首·其二》

22. 泉眼无声惜细流，树阴照水爱晴柔。小荷才露尖尖角，早有蜻蜓立上头。

　　——宋 杨万里《小池》

23. 平波浮动洛妃钿，翠色娇圆小更鲜。荡漾湖光三十顷，未知叶底是谁莲。

　　——宋 朱淑真《新荷》

24. 轻轻姿质淡娟娟，点缀圆池亦可怜。数点忽飞荷叶雨，暮香分得小江天。

　　——金 完颜璹《池莲》

25. 瘦影亭亭不自容，淡香杳杳欲谁通。不堪翠减红销际，更在江清月冷中。拟欲青房全晚节，岂知白露已秋风。盛衰老眼依然在，莫放扁舟酒易空。

　　——元 刘因《秋莲》

26. 未花叶自香，既花香更别。雨过吹细风，独立池上月。

　　——元 叶梅峤《荷花辞》

27. 持衣寄所思，欲寄不得远。水国风露凉，徘徊九秋晚。

　　——元 陈旅《秋荷图》

28. 曾向西湖载酒归，香风十里弄晴晖。芳菲今日凋零尽，却送秋声到客衣。

　　——唐 王翰《题败荷》

29.耶溪新绿露娇痴，两面红妆倚一枝。水月精魂同结愿，风花情性合相思。赵家阿妹春眠起，杨氏诸姨晚浴时。今日六郎憔悴尽，为渠还赋断肠诗。

——明 沈周《并蒂莲花》

30.五月莲花塞浦头，长竿尺柄插中流。纵令遮得西施面，遮得歌声渡叶不。

——明 徐渭《五月莲花图》

31 锦云零落楚江空，翡翠翎边夕照红。愁绝兰桡烟水外，秋香吹老一滩风。

——明 文徵明《莲房翠禽》

32.侧闻双翠鸟，归飞翼已长。日日云无心，那得莲花上。

——清 朱耷《题荷花水鸟图》

33.去天才尺五，只见白云行。云何画黄花，云中是金城。

双井旧中河，明月时延伫。黄家双鲤鱼，为龙在何处。

三万六千顷，毕竟有鱼行。到此一黄颊，海绵冷上笙。

——清 朱耷《题鱼乐图》

34.萍风将散绿，香气欲成雾。美人采红莲，曾过南塘路。

——清 恽寿平《风莲戏鱼图》（节选）

35.济南城外有池塘，荇叶荷花菱藕香。更有苇竿堪作钓，画工点染入沧浪。

苇花秋水逼秋清，画舫江南旧日情。最是采莲诸女伴，鬓高风郑笑呼名。

——清 郑燮《题高凤翰荷花芦苇图》

36.一棹西泠路，芰荷开绕塘。歌声起何处，飞出两鸳鸯。

——清 费丹旭《荷》

37.缚竹编桥自一村，几间茅屋浸云根。此中便与尘凡隔，只许荷花开到门。

——清 童钰《自题画册》

38.荷叶五寸荷花娇，贴波不碍画船摇。相到薰风四五月，也能遮却美人腰。

——清 石涛《荷花》